钦定三希堂法帖（六）

宋太宗《敕蔡行帖》，宋高宗《千字文》《洛神赋帖》

陆有珠 主编

广西美术出版社

前　言

　　《三希堂法帖》，全称为《御刻三希堂石渠宝笈法帖》，又称为《钦定三希堂法帖》，正集 32 册 236 篇，是清乾隆十二年（1747 年）由宫廷编刻的一部大型丛帖。

　　乾隆十二年梁诗正等奉敕编次内府所藏魏晋南北朝至明代共 135 位书法家（含无名氏）的墨迹进行勾摹镌刻，选材极精，共收 340 余件楷、行、草书作品，另有题跋 200 多件、印章 1600 多方，共 9 万多字。其所收作品均按历史顺序编排，几乎囊括了当时清廷所能收集到的所有历代名家的法书墨迹精品。因帖中收有被乾隆帝视为稀世墨宝的三件东晋书迹，即王羲之的《快雪时晴帖》、王珣的《伯远帖》和王献之的《中秋帖》，而珍藏这三件稀世珍宝的地方又被称为三希堂，故法帖取名《三希堂法帖》。法帖完成之后，仅精拓数十本赐与宠臣。

　　乾隆二十年（1755 年），蒋溥、汪由敦、嵇璜等奉敕编次《御题三希堂续刻法帖》，又名《墨轩堂法帖》，续集 4 册。正、续集合起来共有 36 册。乾隆帝于正集和续集都作了序言。至此，《三希堂法帖》始成完璧。至清代末年，其传始广。法帖原刻石嵌于北京北海公园阅古楼墙间。《三希堂法帖》规模之大，收罗之广，镌刻拓工之精，以往官私刻帖鲜与伦比。其书法艺术价值极高，代表着我国书法艺术的最高境界，是中国古典书法艺术殿堂中的一笔巨大财富。

　　此次我们隆重推出法帖 36 册完整版，选用文盛书局清末民初的精美拓本并参考其他优质版本，用高科技手段放大仿真影印，并注以释文，方便阅读与欣赏。整套《三希堂法帖》典雅厚重，展现了古代书法碑帖的神韵，再现了皇家御造气度，为书法爱好者提供了研究、鉴赏、临摹的极佳范本，更具有典藏的意义和价值。

御刻三希堂石渠寶笈法帖 第六冊

宋太宗書

御刻三希堂石渠宝笈
法帖第六册
宋太宗书

释文

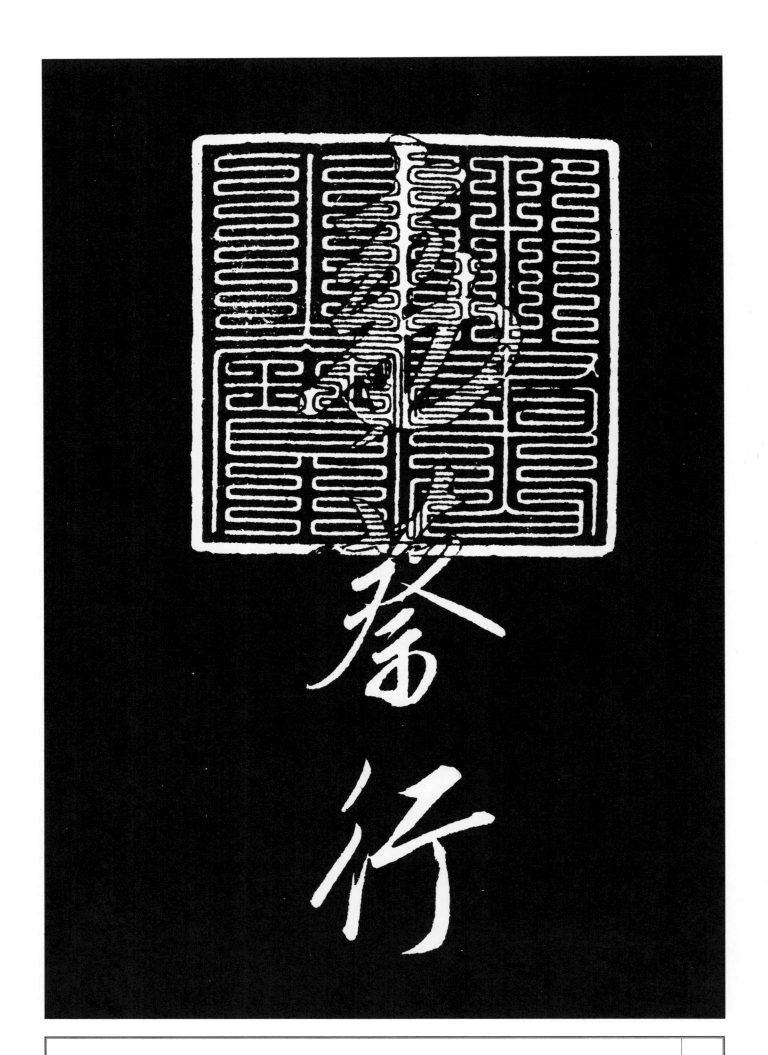

宋太宗《敕蔡行帖》

敕蔡行

释 文

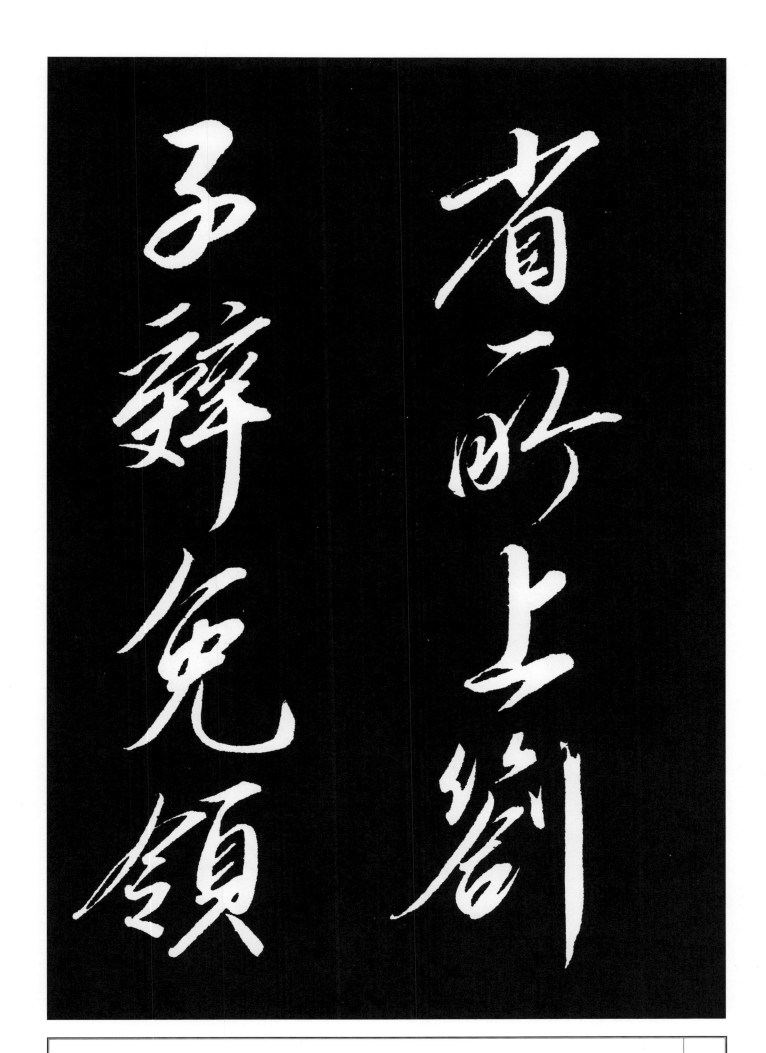

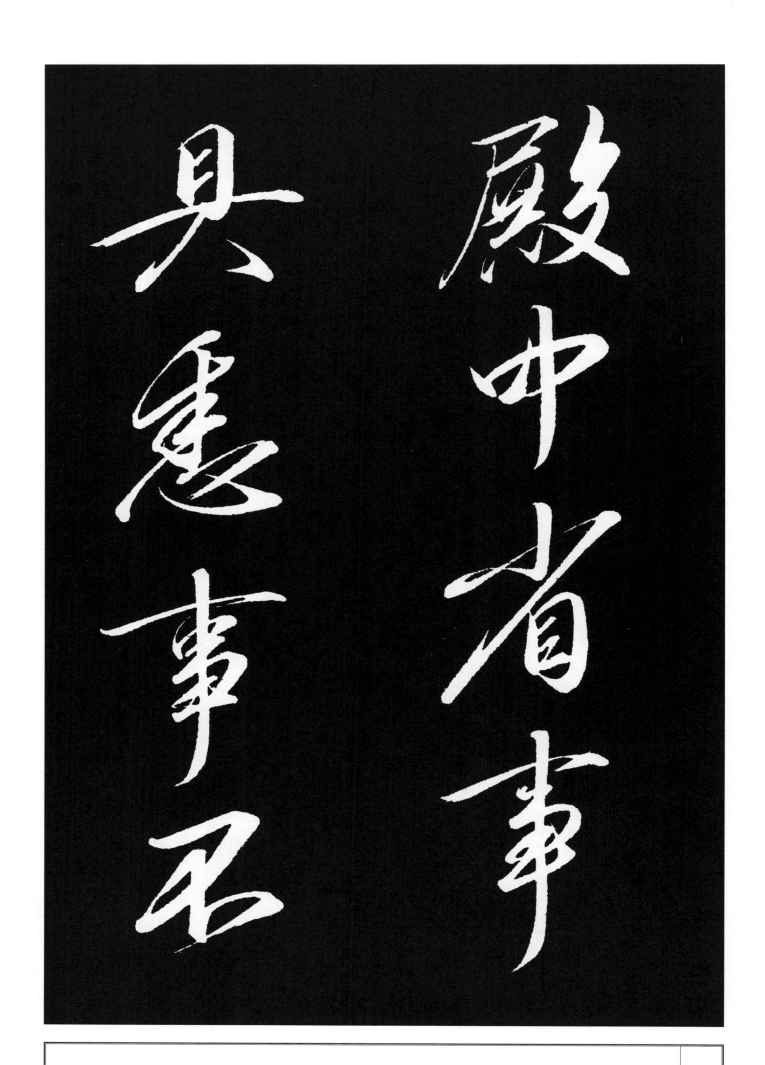

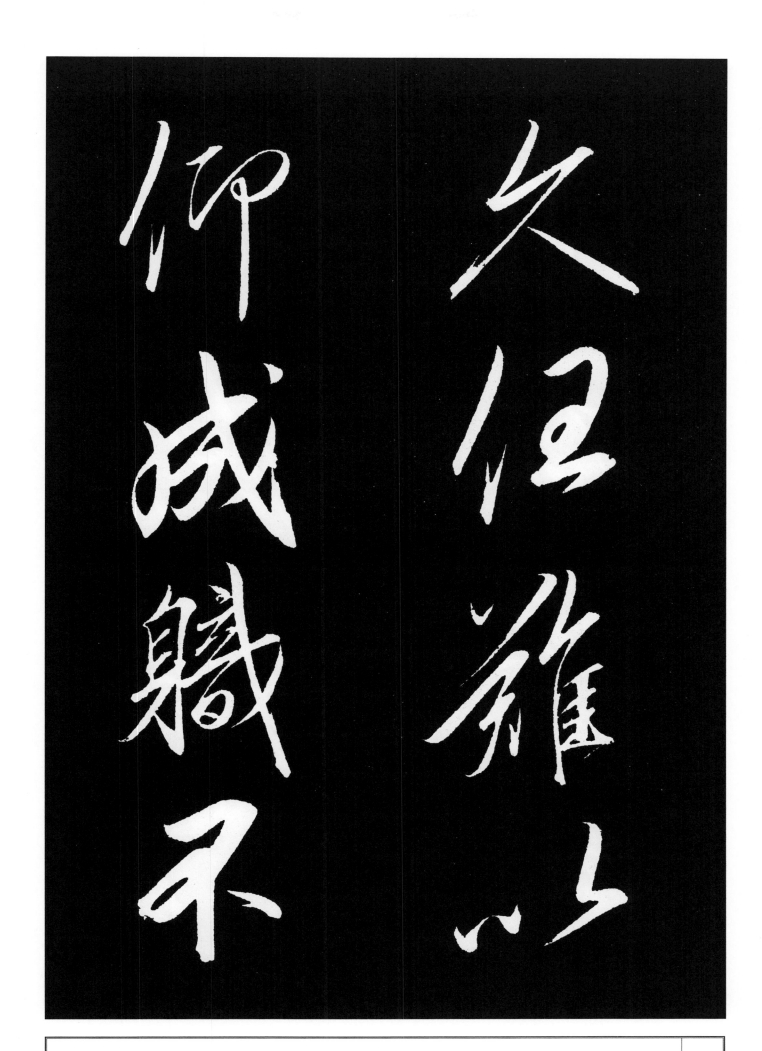

7

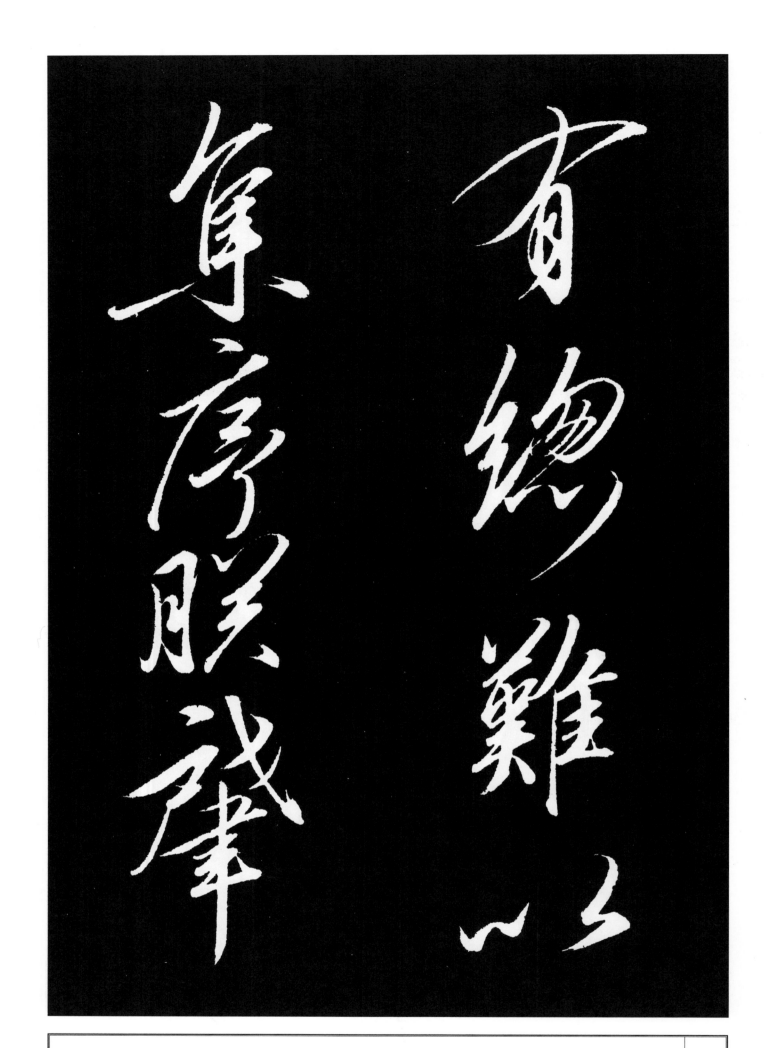

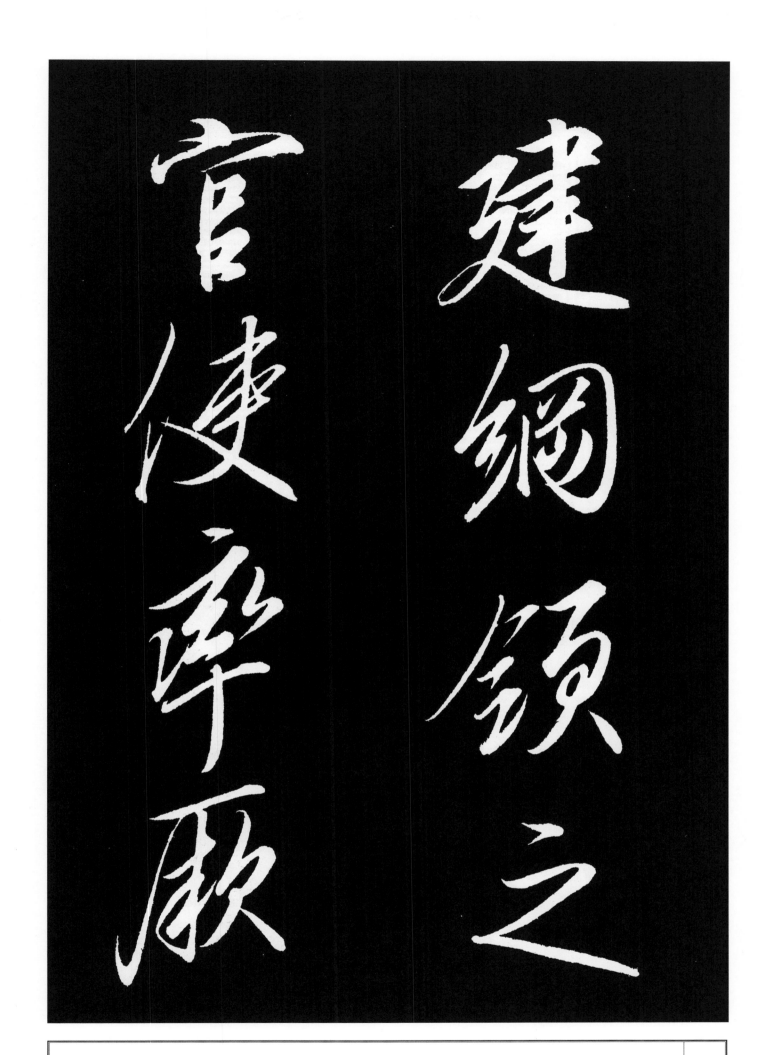

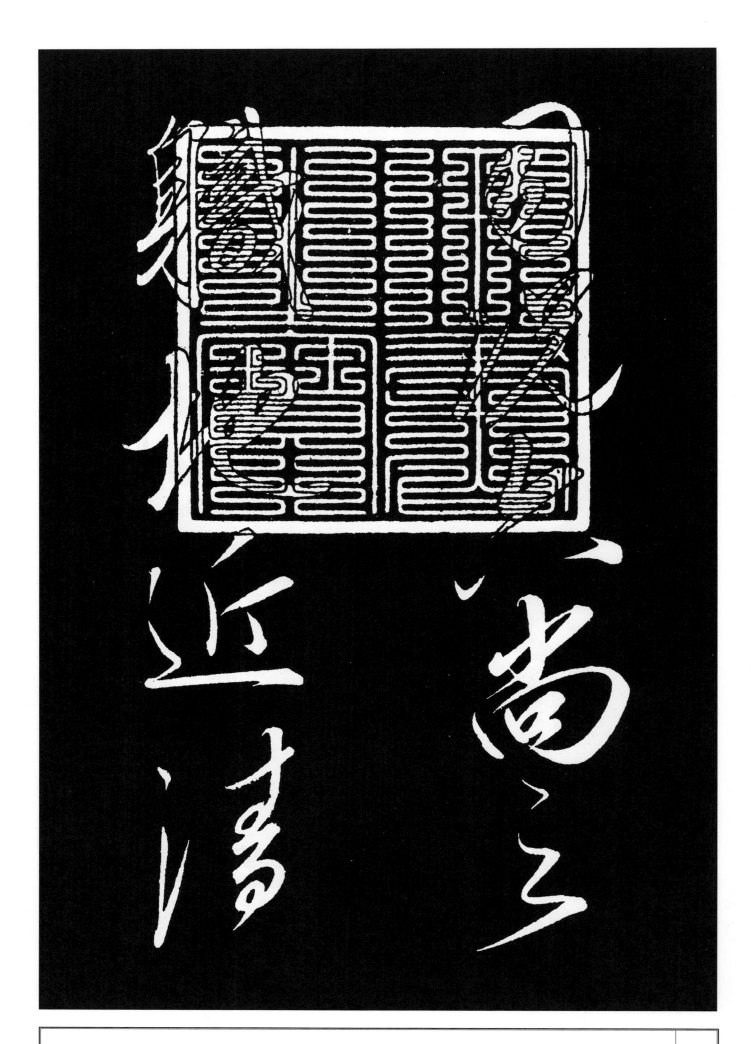

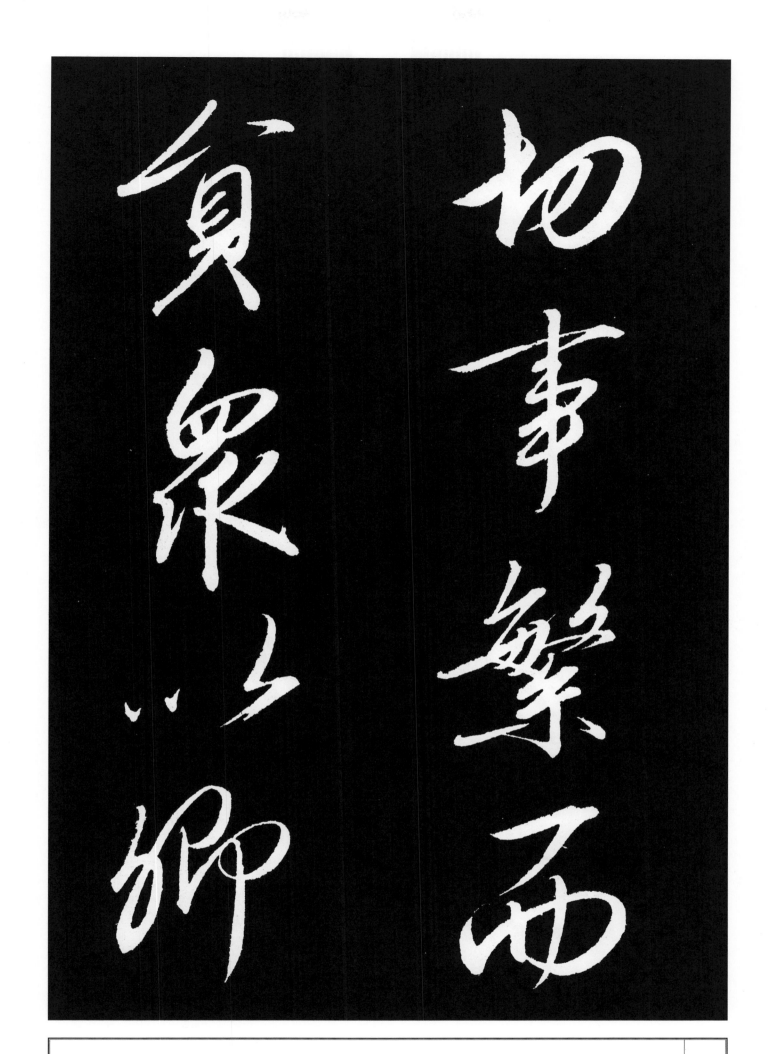

切事繁而
员众以卿

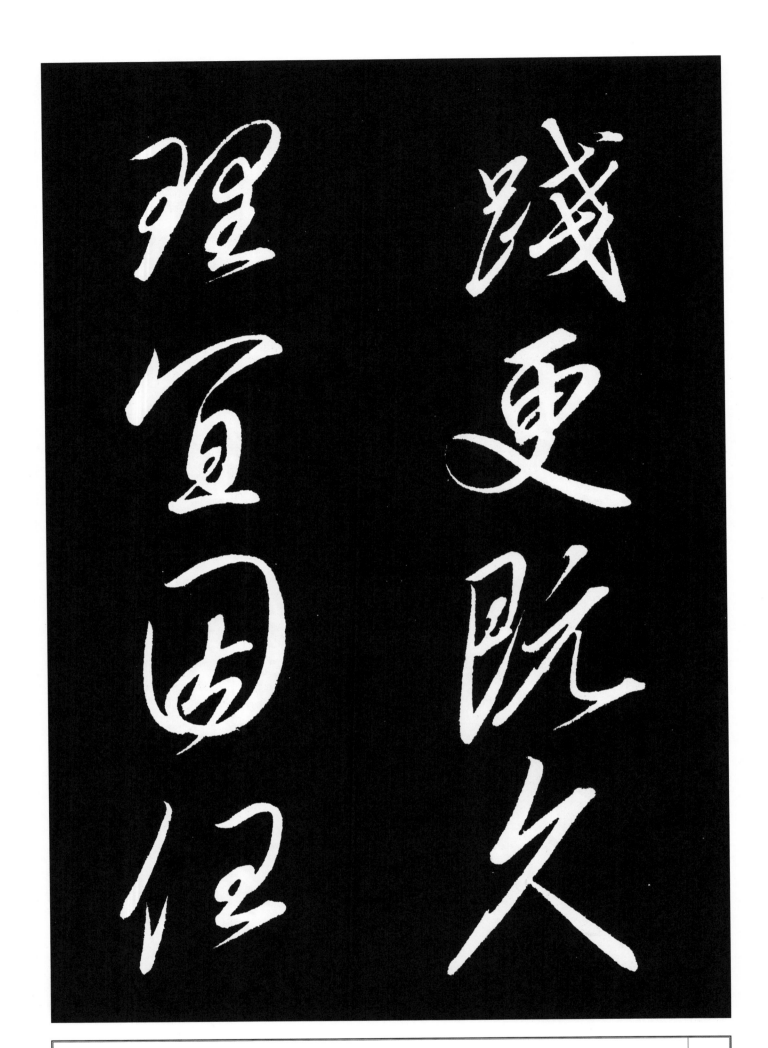

践更既久
理宜因任

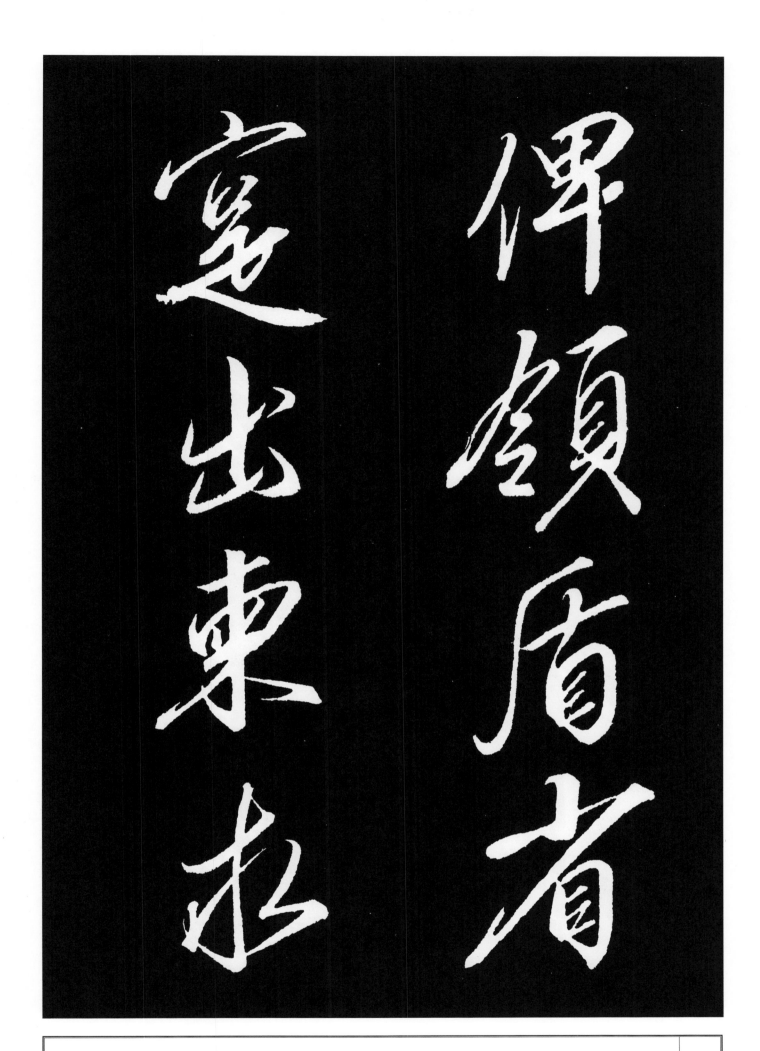

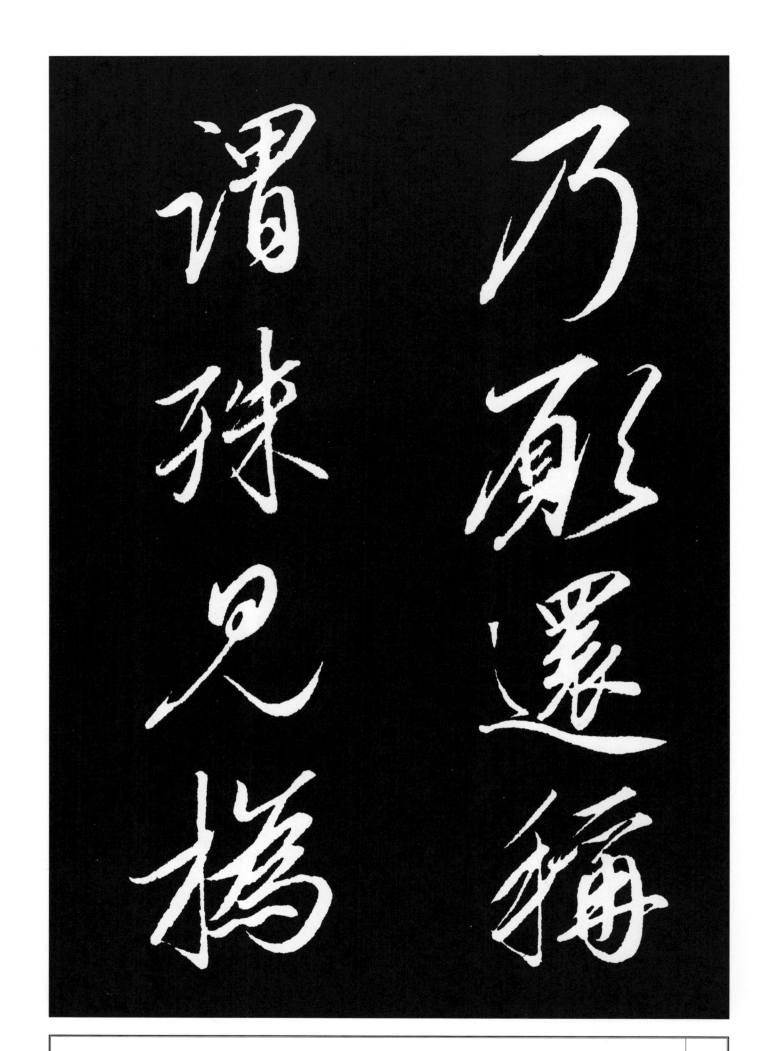

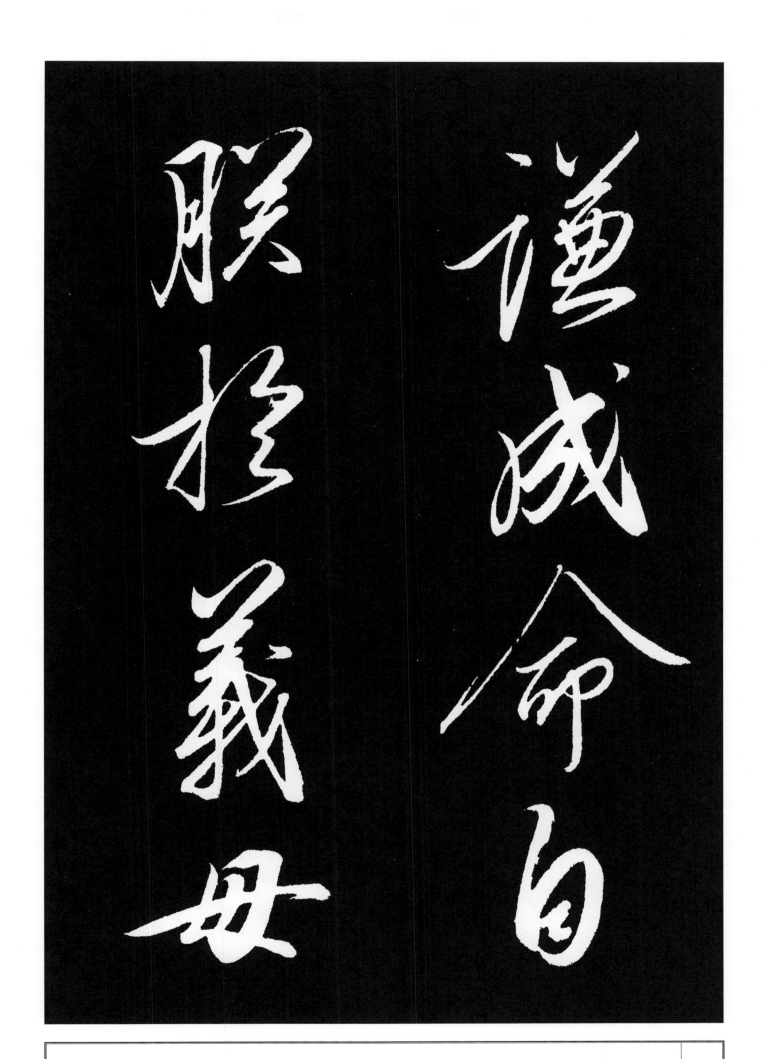

谦成命自
朕于义毋

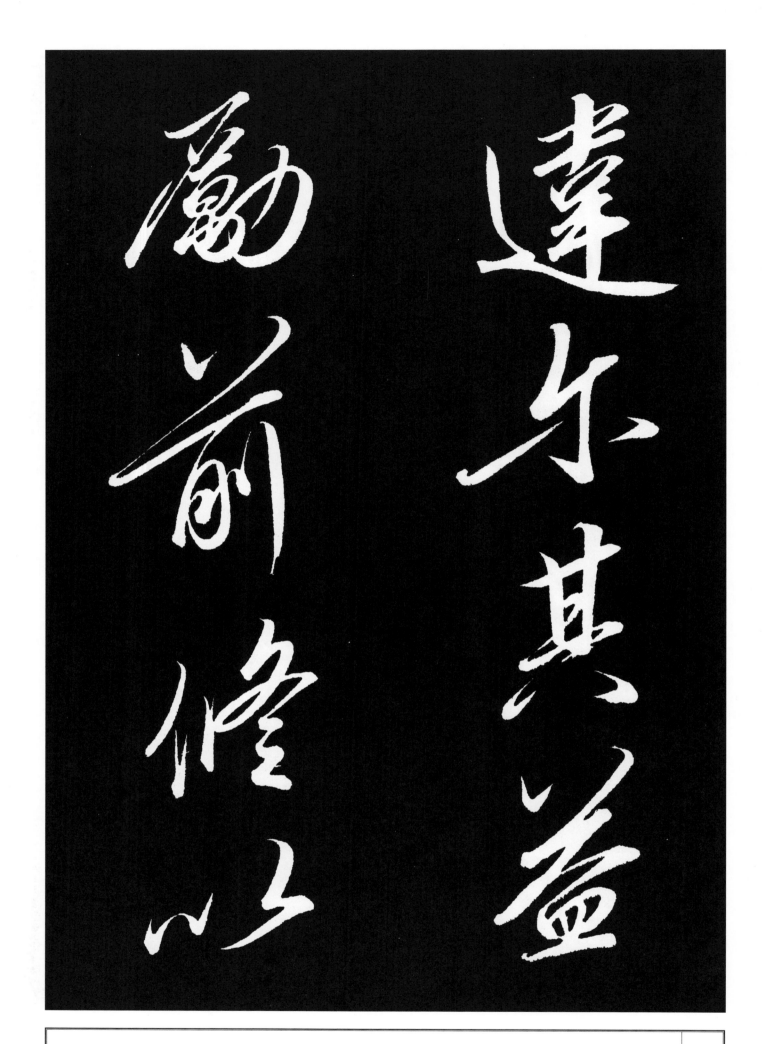

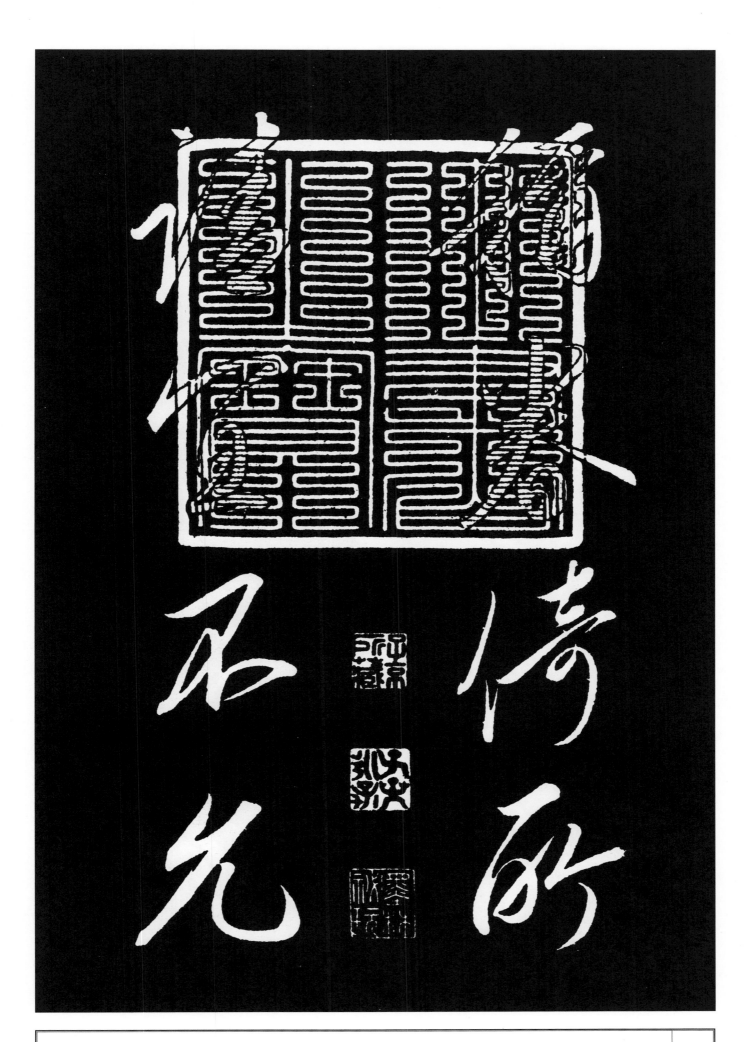

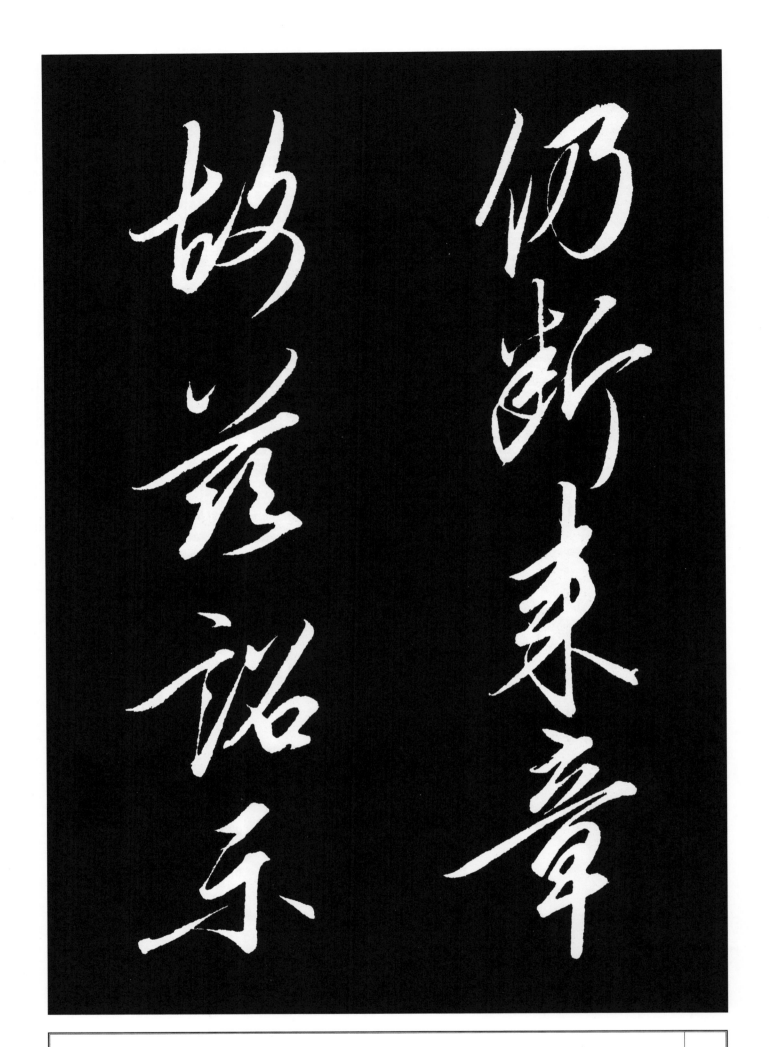

仍
断
来
章

故
兹
诏
示

释
文

御书之宝（印章）

敕
蔡

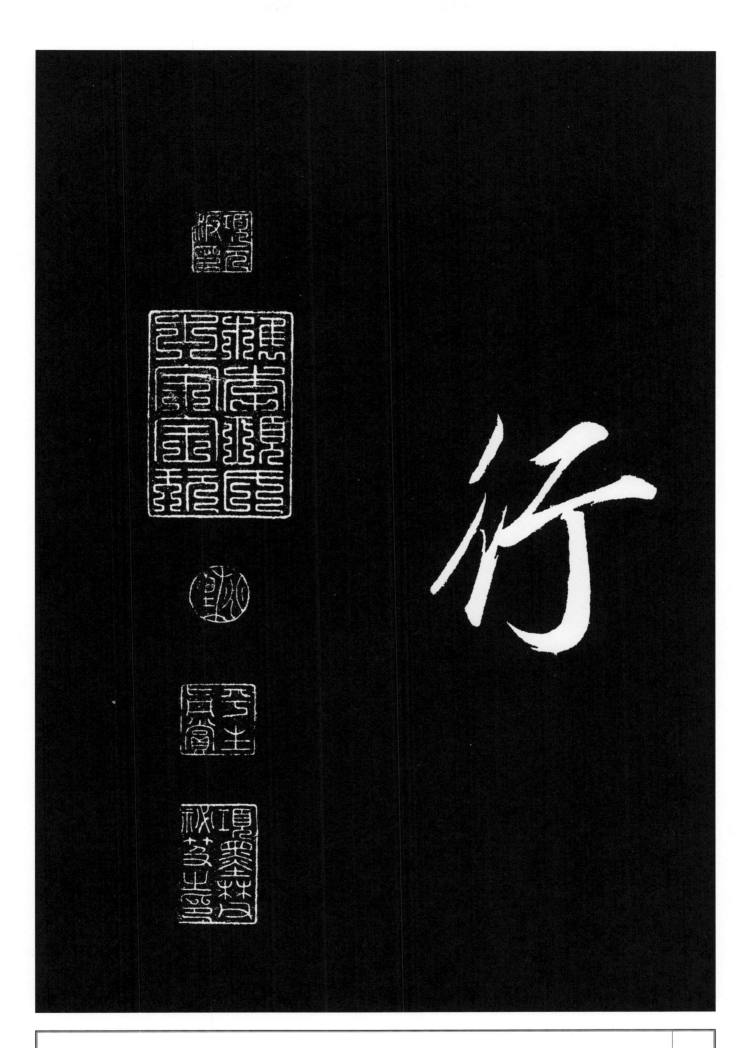

行

行

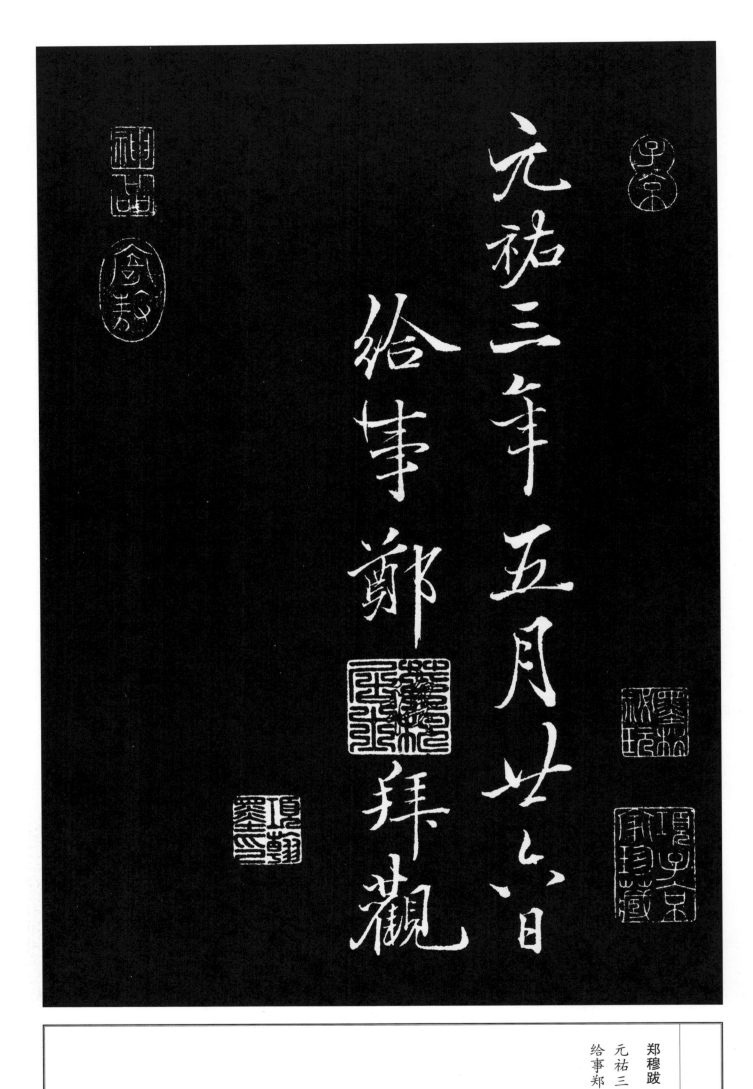

郑穆跋

元祐三年五月廿六日

给事郑穆拜观

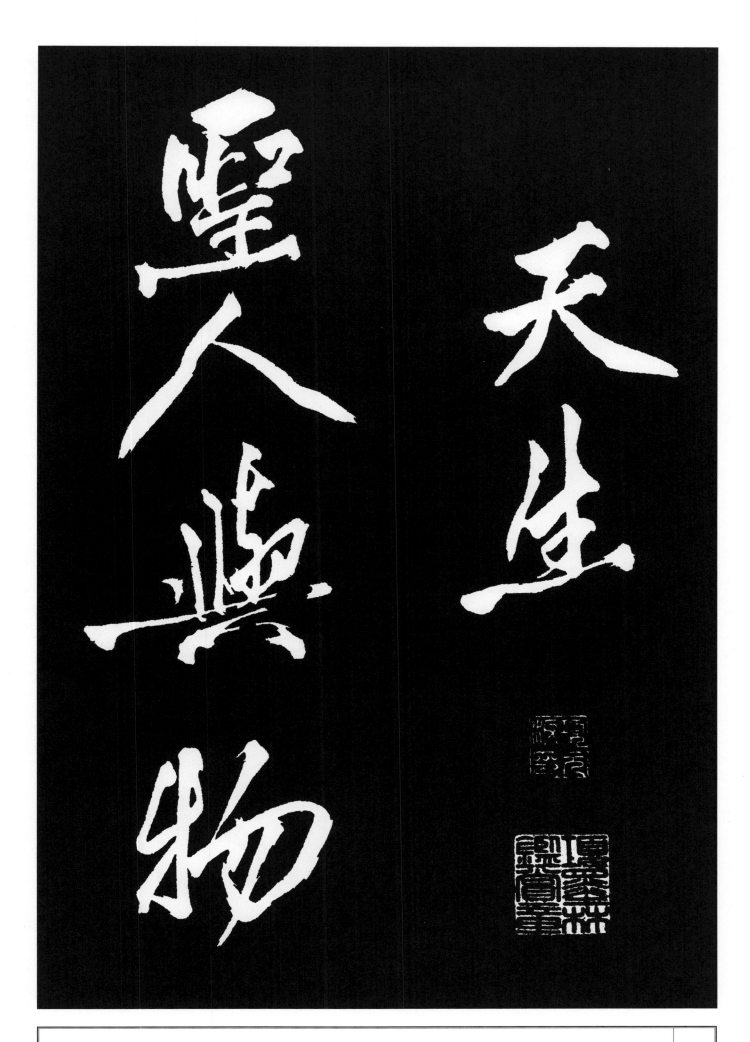

释文

黄庭坚跋
天生
圣人与物

25

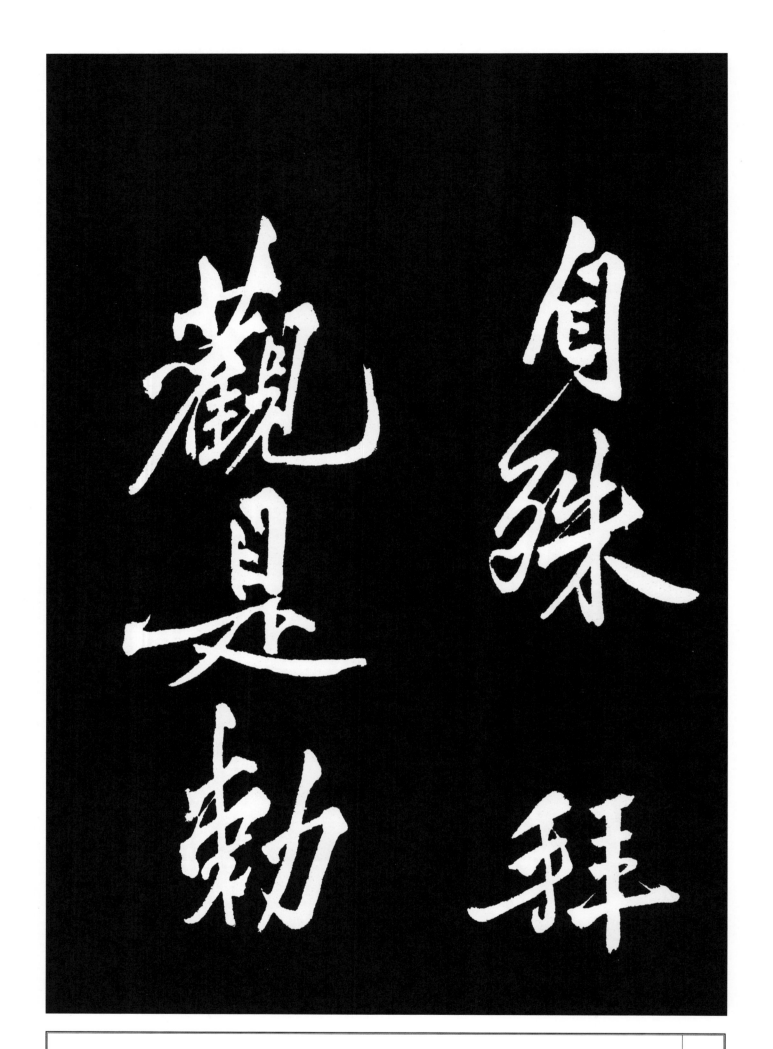

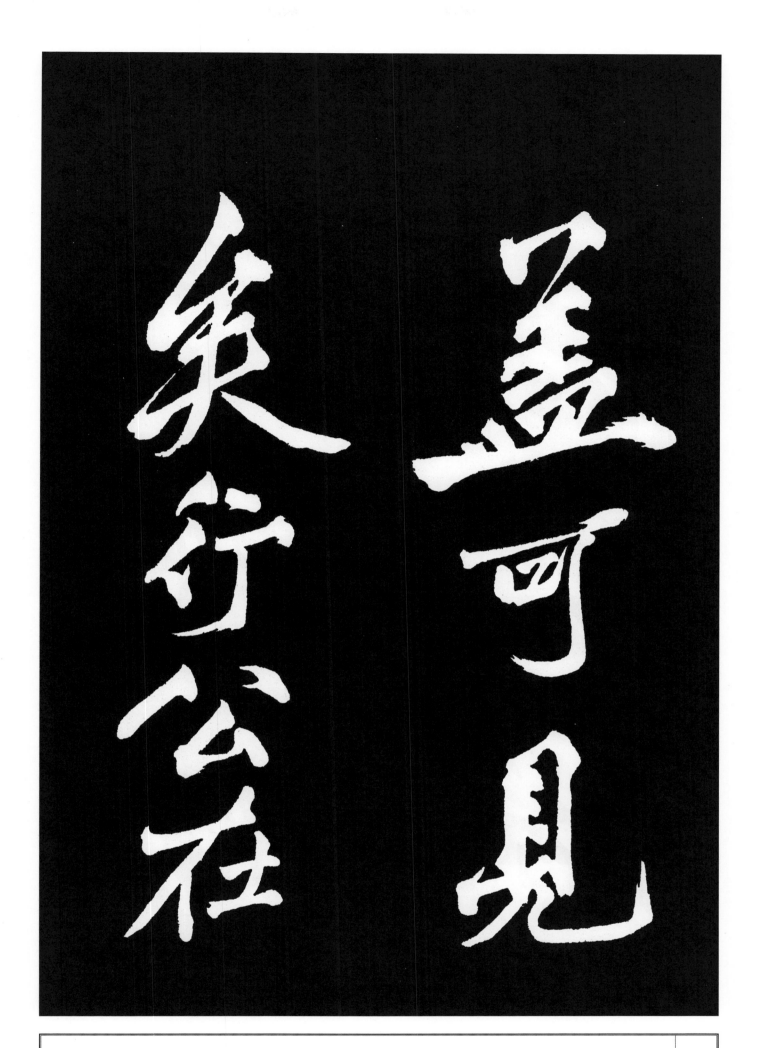

盖可见
矣行公在

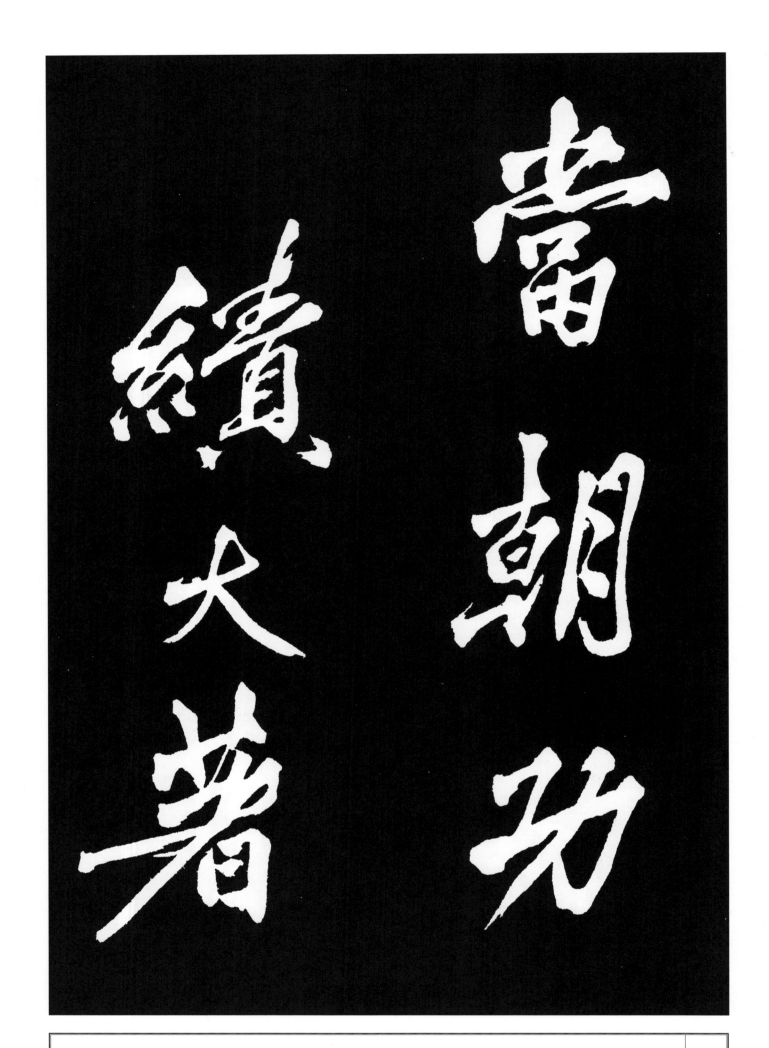

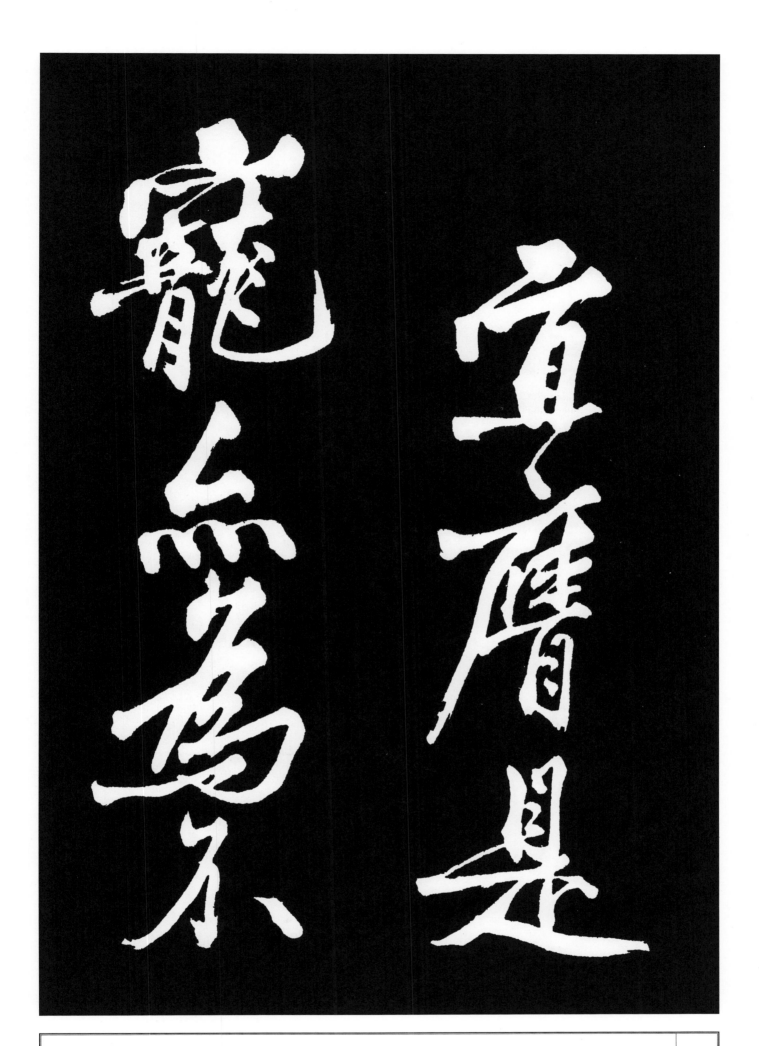

宜膺是
宠亦为不

释文

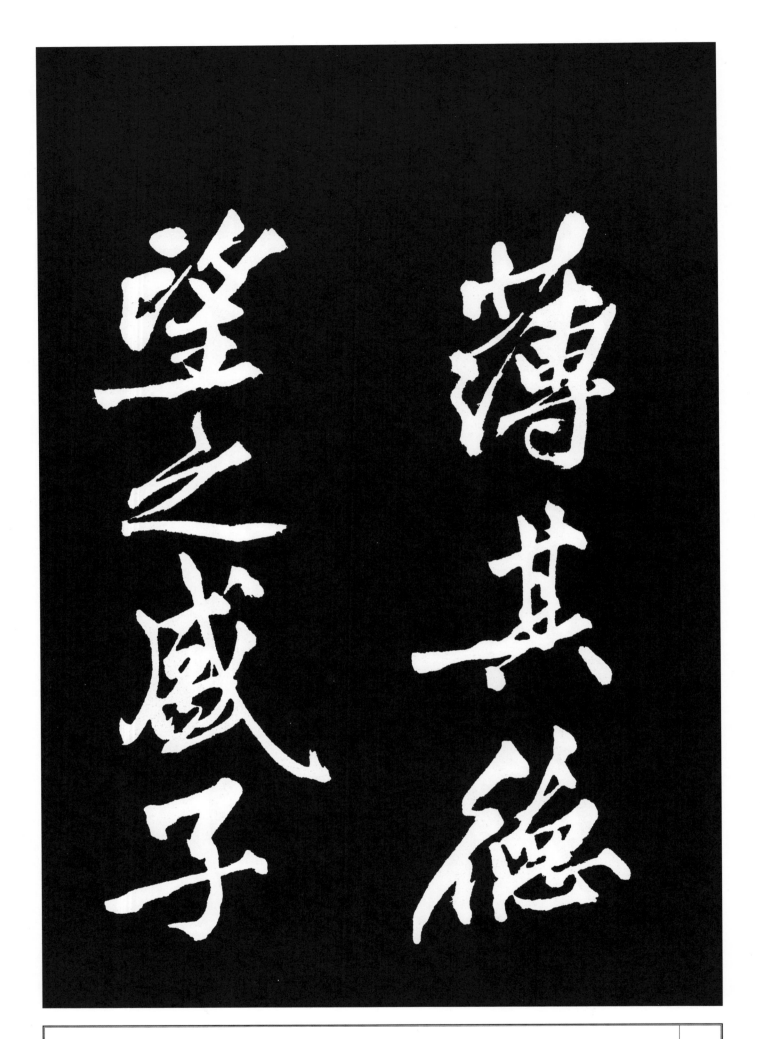

薄其德
望之盛子

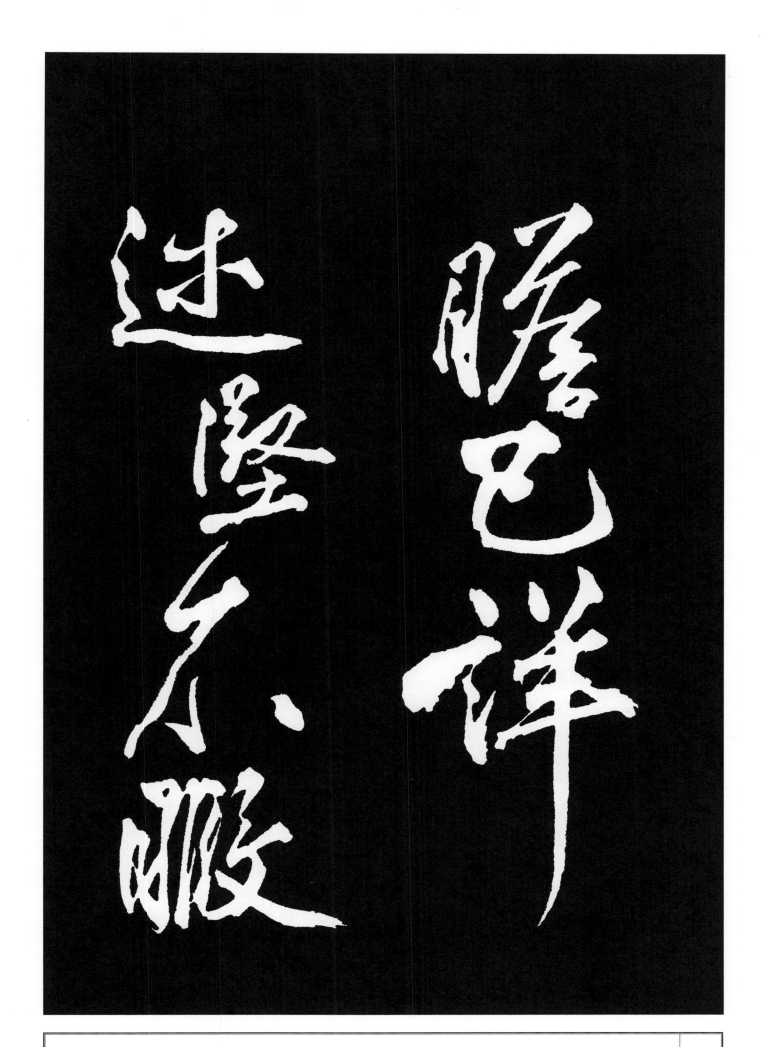

瞻已详
述坚不暇

释文

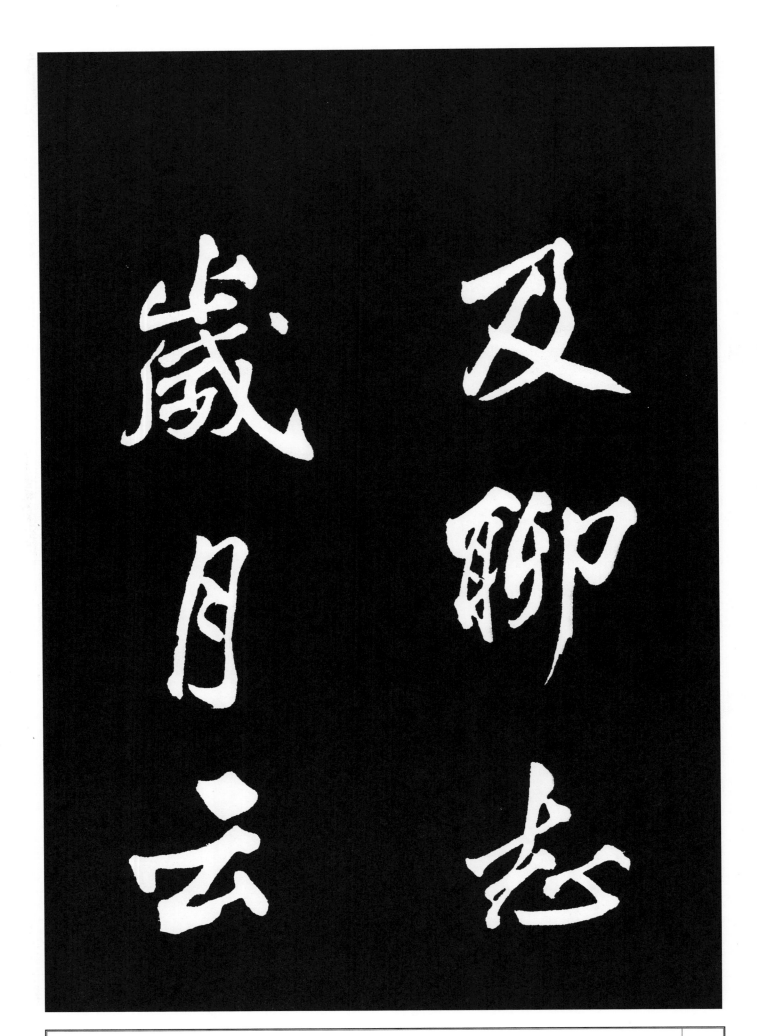

及
聊
志
岁
月
云

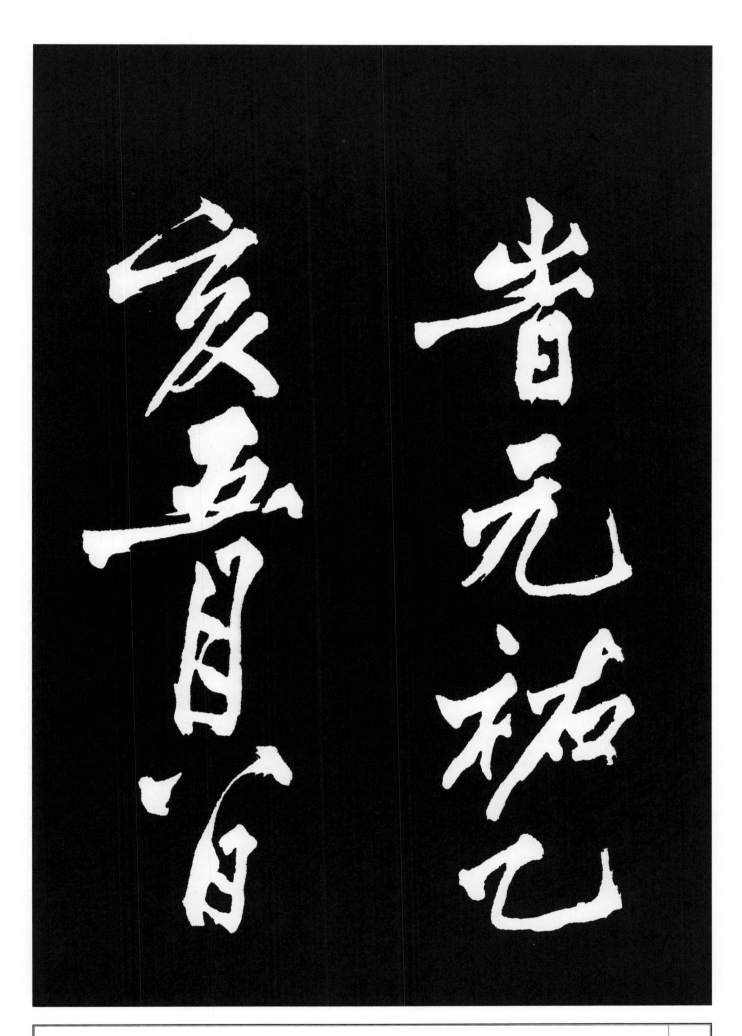

释文

时元祐乙
亥五月八日

33

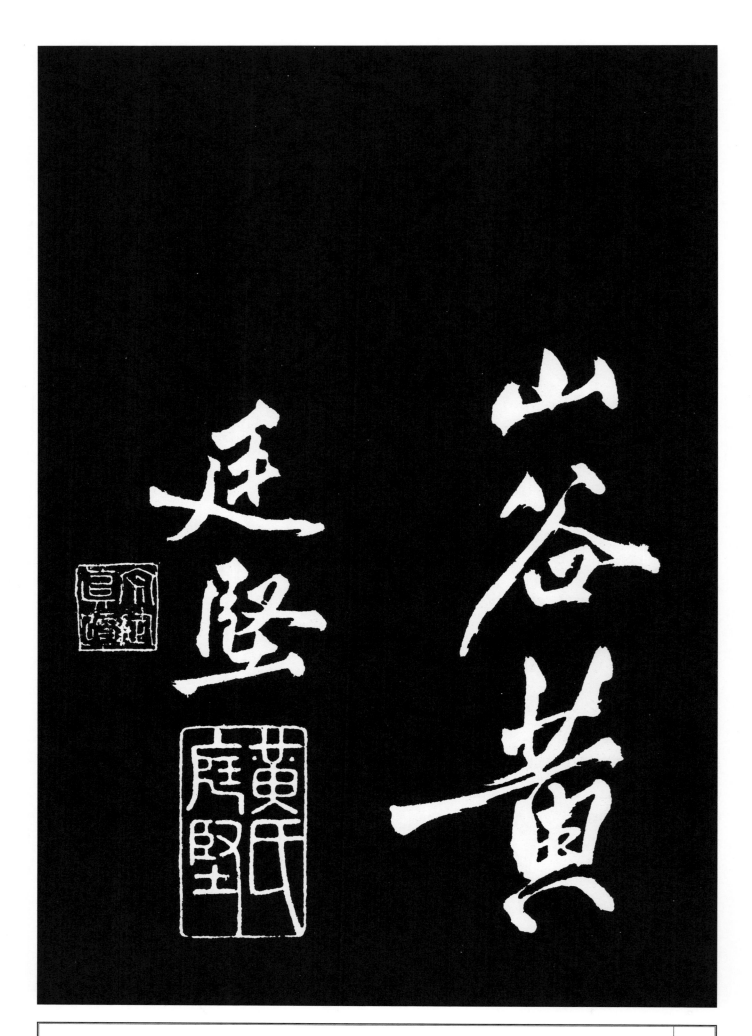

宋高宗书

千字文

天地元黄宇宙洪荒日月盈

晨宿列张寒来暑往秋收

冬藏闰馀成岁律吕调阳

释文

宋高宗书

宋高宗《千字文》

千字文

天地元黄宇宙洪荒日

月盈

晨辰宿列张寒来暑往

秋收

冬藏闰余成岁律吕调

阳

云腾致雨露结为霜金
生丽
水玉出崑岗剑号巨阙
珠称
夜光果珍李奈菜重芥
姜
海咸河淡鳞潜羽翔龙
师
火帝鸟官人皇始制文
字

乃服衣裳推位遜國有

虞陶唐弔民伐罪周發

湯坐朝問道垂拱平章

愛育黎首臣伏戎羌遐

邇壹體率賓歸王鳴鳳在竹

释 文

乃服衣裳推位逊国有
虞陶唐吊民伐罪周发
商
汤坐朝问道垂拱平章
爱育黎首臣伏戎羌遐
迩
一体率宾归王鸣凤在
竹

白驹食场化被草木赖
及
万方盖此身发四大五
常
恭惟鞠养岂敢毁伤女
慕清洁男效才良知过
必
改得能莫忘罔谈彼短
靡

特己長信使可覆器欲

廞尺辟非寶寸陰是競
資父事君曰嚴與敬孝
當竭力忠則盡命臨深
履
薄夙興溫清似蘭斯馨
如
松之盛川流不息淵澄
取映容

庆尺璧非宝寸阴是竞
资父事君曰严与敬孝
当竭力忠则尽命临深
履
薄夙兴温清似兰斯馨
如
松之盛川流不息渊澄
取映容

止若思言辞安定笃初
诚
美慎终宜令荣业所基
籍
甚无罄学优登仕摄职
从政存以甘棠去而益
咏乐
殊贵贱礼别尊卑上和
下睦

41

夫唱婦隨外受傅訓入奉

母儀諸姑伯叔猶子比兒

孔懷兄弟同氣連枝交友

投分切磨箴規仁慈隱惻

造次弗離節義廉退顛

释文

夫唱妇随外受傅训入
奉
母仪诸姑伯叔犹子比
儿
孔怀兄弟同气连枝交
友
投分切磨箴规仁慈隐
恻
造次弗离节义廉退颠

43

楼观飞惊图写禽兽画
彩仙灵丙舍傍启甲帐
对
楹肆筵设席鼓瑟吹笙
升
阶纳陛升转疑星右通
广
内左达承明既集坟典
亦

44

聚群英杜稿钟隶漆书

壁经府罗将相路侠槐

卿

户封八县家给千兵高

冠

陪辇驱毂振缨世禄侈

富

车驾肥轻策功茂实勒

碑刻

释文

聚群英杜稿钟隶漆书
壁经府罗将相路侠槐
卿
户封八县家给千兵高
冠
陪辇驱毂振缨世禄侈
富
车驾肥轻策功茂实勒
碑刻

铭璠溪伊尹佐时阿衡

奄

宅曲阜微旦孰营齐公

辅合

济弱扶倾绮回汉惠说

感

武丁俊乂密勿多士实

宁晋

楚更霸赵魏困横假途

灭

塞雞田赤城昆池碣石鉅野

洞進曠遠綿邈巖岫杳冥

治本於農務茲稼穡俶載

南畝我藝黍稷稅熟貢

新勸賞黜陟孟軻敦素

釋文

塞鸡田赤城昆池碣石
钜野
洞庭旷远绵邈岩岫杳冥
治本于农务兹稼穑俶
载
南亩我艺黍稷税熟贡
新劝赏黜陟孟轲敦素

史鱼秉直庶几中庸
劳谦谨敕聆音察理鉴
貌
辨色贻厥嘉猷勉其祗
植
省躬讥诫宠增抗极殆
辱
近耻林皋幸即两疏见
机

史鱼秉直庶几中庸
劳谦谨敕聆音察理鉴
貌
辨色贻厥嘉猷勉其祗
植
省躬讥诫宠增抗极殆
辱
近耻林皋幸即两疏见
机

释文

49

叶飘飖游鹢独运凌摩
绛
霄耽读玩市寓目囊箱
易
輶攸畏属耳垣墙具膳
餐饭适口充肠饱饫烹
宰
饥厌糟糠亲戚故旧老
少

释文

叶飘飖游鹢独运凌摩
绛
霄耽读玩市寓目囊箱
易
輶攸畏属耳垣墙具膳
餐饭适口充肠饱饫烹
宰
饥厌糟糠亲戚故旧老
少

果粮妾御绩纺侍巾帷
房圆扇圆潔銀燭煒煌
畫眠夕寐藍筝象床弦
歌酒讌接杯舉觴矯手
頓
足悦預且康嫡後嗣续
祭

沅嘯恬筆倫紙鈞巧任釣

輝添利俗並皆佳妙毛施

淑姿工顰研笑年矢每

催曦暉晃曜旋璣懸斡

晦魄環照指薪修祐永綏

钧

阮啸恬笔伦纸钧巧任

释纷利俗并皆佳妙毛
施

淑姿工颦研笑年矢每

催曦晖晃曜旋玑迁斡

晦魄环照指薪修祐永
绥

吉劭矩步引领俯仰廊

庙束带矜庄徘徊瞻眺

孤陋寡闻愚蒙等诮谓

语助者焉哉乎也

绍兴二十三年岁次癸

吉劭矩步引领俯仰廊
庙束带矜庄徘徊瞻眺
孤陋寡闻愚蒙等诮谓
语助者焉哉乎也
绍兴二十三年岁次癸

酉二月初十日御書院書　洛神賦　黄初三年余朝京師

释　文

陵景山日既西倾车殆
马烦尔乃税驾乎蘅皋
秣驷乎芝田容与乎阳
林流眄乎洛川于是精
移神骇忽焉思散俯则
未察仰以殊观睹一丽

释 文

人于岩之畔尔乃援御
者而告之曰尔有觌于
彼者乎彼何人斯若此
艳也御者对曰臣闻河
洛之神名曰宓妃则君
王之所见也无乃是乎

其状若何臣愿闻之余
告之曰其形也翩若惊
鸿婉若游龙荣耀秋
菊华茂春松仿佛兮
若轻云之蔽月飘飘
兮若流风之回雪远而

望之皎若太阳升朝
霞迫而察之灼若芙
渠出渌波秾纤得中
修短合度肩若削成
腰如束素延颈秀项
皓质呈露芳泽无加

铅华不御云髻峨峨修
眉联娟丹□外明皓齿
内鲜明眸善睐厣辅
承权瑰姿艳逸仪静
体闲柔情绰态媚于语
言奇服旷世骨像应

图被罗衣之璀粲兮
珥瑶碧之华琚戴金
翠之首饰缀明珠以耀
躯践远游之文履曳
雾绡之轻裾微幽兰
之芳蔼步踟蹰于山

隅于是忽焉纵体，以遨以嬉。左倚采旄，右荫桂旗。攘皓腕于神浒兮，采湍濑之元芝。余情悦其淑美兮，心振荡而不怡。无良媒以接欢兮，托微波以

隅于是忽焉纵体以
遂以嬉左倚采旄右
荫桂旗攘皓腕于神
浒采湍濑之元芝余
情悦其淑美心振荡
而不怡无良媒以接
欢

托微波以通词愿情素
之先达解玉佩以要之
嗟佳人之信修羌习礼
而明诗抗琼瑶以和余
指潜川以为期执眷眷
之款情惧斯灵之我

欺感交甫之弃言怅
犹豫以狐疑收和颜而
静志申礼防以自持于
是洛灵感焉徙倚仿
徨神光离合乍阴乍阳
竦轻躯以鹤立若将飞

而未翔践椒涂之郁
烈步蘅薄而流芳超
长吟以永慕声哀厉
而弥长尔乃众灵杂
沓命俦啸侣或戏清
流或翔神渚或采明珠

或拾翠羽从南湘之二
妃携汉滨之游女叹
匏瓜之无匹咏牵牛之
独处扬轻袿之猗靡
翳修袖以延伫体迅飞
凫飘忽若神凌波微

释文

步罗袜生尘动无常
则若危若安进止难
期若往若还转盼流
精光润玉颜含词未
吐气若幽兰华容婀
娜令我忘餐于是屏

69

翳收风川□静波冯
夷鸣鼓女娲清歌腾
久鱼以警乘鸣玉鸾以
偕逝六龙俨其齐首载
云车之容裔鲸鲵踊
而爽毂水禽翔而为卫

71

良会之永绝哀一逝而
异乡无微情以效爱献
江南之明珰虽潜处于
太阴长寄心于君王忽
不悟其所舍怅神宵
而蔽光于是背下陵

高足往心留遗情想象
顾望怀愁冀灵体之复
形御轻舟而上溯浮长
川而忘反思绵绵而增
慕夜耿耿而不寐沾繁
霜而至曙命仆夫而

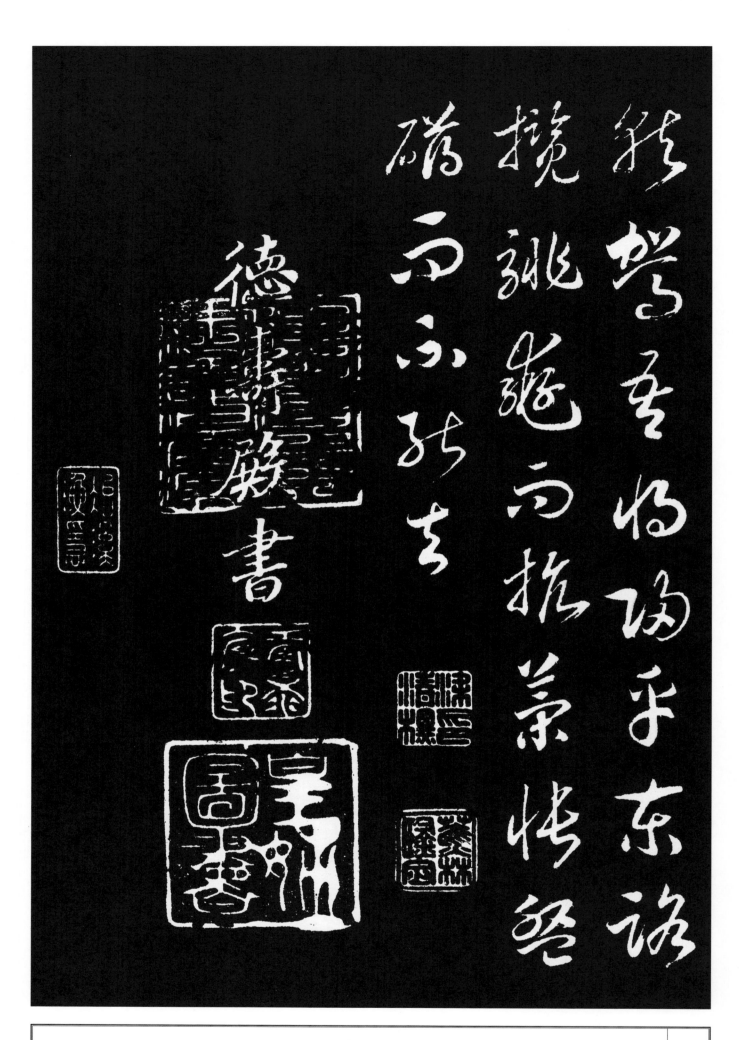

就驾吾将归乎东路
揽騑辔而抗策怅盘
礴而不能去
德寿殿书

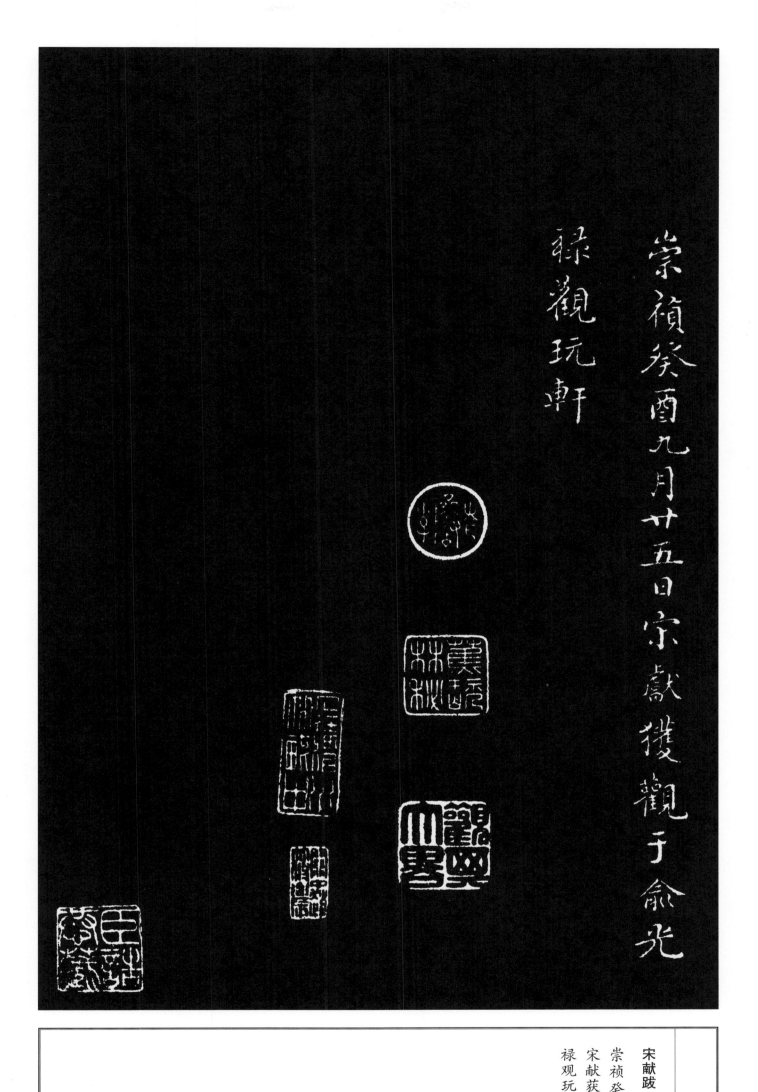

崇禎癸酉九月廿五日宋獻獲觀于俞光

祿觀玩軒

宋獻跋

崇禎癸酉九月廿五日

宋献获观于俞光

禄观玩轩

图书在版编目（CIP）数据

钦定三希堂法帖 . 六 / 陆有珠主编 . -- 南宁 : 广西
美术出版社 , 2023.12
ISBN 978-7-5494-2657-7

Ⅰ . ①钦… Ⅱ . ①陆… Ⅲ . ①行书—法帖—中国—南
宋 Ⅳ . ① J292.21

中国国家版本馆 CIP 数据核字（2023）第 157440 号

钦定三希堂法帖（六）
QINDING SANXITANG FATIE LIU

主　　编：陆有珠
编　　者：黄振忠
出 版 人：陈　明
责任编辑：白　桦
助理编辑：龙　力
装帧设计：苏　巍
责任校对：卢启媚
审　　读：陈小英
出版发行：广西美术出版社
地　　址：广西南宁市望园路 9 号（邮编：530023）
网　　址：www.gxmscbs.com
印　　制：南宁市和诚印务有限公司
开　　本：787 mm×1092 mm　1/8
印　　张：9.5
字　　数：95 千字
出版日期：2024 年 1 月第 1 版第 1 次印刷
书　　号：ISBN 978-7-5494-2657-7
定　　价：53.00 元